U0122387

第1天	写好不同位置的点

笔画练习

丶 ゝ 丷

八

例字练习（请把写得好的字用红笔圈出来）

下
主
小
尔
头
关
兰
共

自主练习

30 天 练 字 计 划 本

第2天　　　横应略左低右高

人人写好字

正楷一本通

笔画练习

一　　　　　　　　　　一

一　一

例字练习（请把写得好的字用红笔圈出来）

上
土
二
仁
百
亚
非
具

自主练习

第3天　竖要挺拔有力

笔画练习

丶　丶

丨　丨

例字练习（请把写得好的字用红笔圈出来）

工

而

外

木

中

甲

串

平

自主练习

30 天练字计划本

人人写好字

正楷一本通

第4天　撇似刀锋，提锋尖俏

笔画练习

丿　丿

一

例字练习（请把写得好的字用红笔圈出来）

千

生

布

少

在

火

地

习

自主练习

第5天　　　　　　**捺要粗细分明**

笔画练习							
丶				丶			
乀							

例字练习（请把写得好的字用红笔圈出来）

又							
仓							
之							
叉							
边							
人							
食							
不							

自主练习

30 天练字计划本

第6天　　钩须短小有力

笔画练习

一乀

亅丶

例字练习（请把写得好的字用红笔圈出来）

买
罕
到
水
成
我
心
子

自主练习

第7天　折像膝盖健壮有力

笔画练习

亅　　　　　乚

乚

一乛

例字练习（请把写得好的字用红笔圈出来）

山

断

口

贝

云

司

刀

也

自主练习

30 天练字计划本

人人写好字

正楷一本通

第8天 其他组合笔画

笔画练习					乀			
	乚				勹			

例字练习（请把写得好的字用红笔圈出来）

女							
九							
乙							
飞							
凡							
乃							
与							
弓							

自主练习

第9天　　　　含有点画的偏旁

偏旁练习

冫
讠

冫

例字练习（请把写得好的字用红笔圈出来）

冷
冲
活
河
说
话
讨
法

自主练习

30 天练字计划本

第10天　竖为主笔的偏旁

| 偏旁练习 | 亻 | | | | 亻 | | | | |
| 亅 | | | | 牛 | | | | |

例字练习（请把写得好的字用红笔圈出来）

付								
休								
行								
往								
快								
忙								
特								
帖								

自主练习

第11天 形态短小的偏旁

| 偏旁练习 | 土 | | | | 王 | | | |
| | 山 | | | | | | | |

例字练习（请把写得好的字用红笔圈出来）

垃								
圾								
环								
理								
岭								
峻								
屿								
鸡								

自主练习

30 天练字计划本

人人写好字

正楷一本通

第12天 形态窄长的偏旁(一)

偏旁练习

| 木 | | | | 禾 | | | |
| 米 | | | | 衤 | | | |

例字练习（请把写得好的字用红笔圈出来）

材							
权							
秋							
粒							
礼							
社							
初							
袖							

自主练习

第13天　形态窄长的偏旁（二）

偏旁练习	马				弓			
	月							

例字练习（请把写得好的字用红笔圈出来）

驰							
驶							
张							
弹							
胖							
肥							
弘							
肛							

自主练习

人人写好字

正楷一本通

第14天　形态窄长的偏旁（三）

偏旁练习

| 虫 | | | | 足 | | | |
| 耳 | | | | 阝 | | | |

例字练习（请把写得好的字用红笔圈出来）

蜂							
跑							
跳							
聒							
耻							
将							
阳							
阻							

自主练习

第15天　　含有横折的偏旁

偏旁练习	口				日			
	目				石			

例字练习（请把写得好的字用红笔圈出来）	吃							
	喝							
	略							
	旺							
	明							
	眼							
	盼							
	砍							

自主练习								

30 天 练 字 计 划 本

人人写好字

正楷一本通

第16天　　含有提画的偏旁

偏旁练习

才　　　　　　　　　钅

钅　　　　　　　　　纟

例字练习（请把写得好的字用红笔圈出来）

打

扛

饮

饺

钓

线

红

孙

自主练习

第17天 含有撇画的偏旁

偏旁练习	火				矢			
	犭				歹			

例字练习（请把写得好的字用红笔圈出来）	灯							
	炸							
	短							
	矫							
	狗							
	狂							
	歼							
	豺							

自主练习								

30 天练字计划本

第18天　左右相等的偏旁（一）

偏旁练习

车				鱼			
舟							

例字练习（请把写得好的字用红笔圈出来）

轮							
软							
船							
艘							
鲸							
鲤							
驴							
舱							

自主练习

第19天　左右相等的偏旁（二）

偏旁练习	舌				女				
	攵				鸟				

例字练习（请把写得好的字用红笔圈出来）	甜								
	乱								
	妃								
	收								
	改								
	鸭								
	鹅								
	雅								

自主练习									

30 天练字计划本

人人写好字

正楷一本通

第20天 左右相等的偏旁（三）

偏旁练习

力
斤

戈
页

例字练习（请把写得好的字用红笔圈出来）

动
勃
战
斩
新
硕
顾
段

自主练习

第21天　　左宽右窄的偏旁

偏旁练习

阝
刂

卩
彡

例字练习（请把写得好的字用红笔圈出来）

郊
邪
却
印
别
到
形
彤

自主练习

人人写好字

正楷一本通

第22天　　　　　　宝盖类字头

偏旁练习

宀

穴

宀

例字练习（请把写得好的字用红笔圈出来）

家

守

写

罕

窃

空

官

冗

自主练习

第23天　　天覆结构的字头

偏旁练习	人				八			
	大				父			

例字练习（请把写得好的字用红笔圈出来）	舍							
	今							
	夺							
	夸							
	斧							
	爸							
	秦							
	春							

自主练习								

人人写好字

正楷一本通

第24天　　　　上窄下宽的字头

偏旁练习

艹　　　　　　　竹
冖　　　　　　　四

例字练习（请把写得好的字用红笔圈出来）

芳
草
等
笑
采
妥
罪
罢

自主练习

第25天　　　左上包的字头

偏旁练习 广				广		
虍				户		

例字练习（请把写得好的字用红笔圈出来）

唐						
床						
症						
疾						
虎						
虚						
房						
启						

自主练习

30 天 练 字 计 划 本

第26天　上窄下宽的字底

偏旁练习

灬　　　　　　　心

皿　　　　　　　艹

例字练习（请把写得好的字用红笔圈出来）

焦

煮

思

忘

盐

盖

异

妄

自主练习

第27天　左下包的字底

| 偏旁练习 | 辶 | | | | 辶 | | | |
| | 走 | | | | | | | |

例字练习（请把写得好的字用红笔圈出来）

追							
边							
建							
延							
赵							
赴							
赶							
题							

自主练习

人人写好字

正楷一本通

第28天 左包右、右上包和下包上的偏旁

偏旁练习

匚 凵　　　　　勹

例字练习（请把写得好的字用红笔圈出来）

区

医

勺

勿

凶

函

匹

句

自主练习

第29天　上包下和全包围的偏旁

偏旁练习

门

口

门

例字练习（请把写得好的字用红笔圈出来）

闪

间

网

周

国

圆

闻

风

自主练习

30 天 练 字 计 划 本

第30天 作品练习

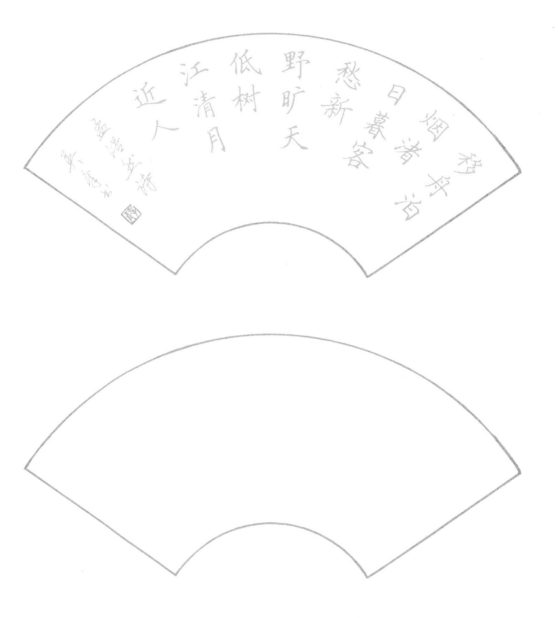

晋太元中武陵人捕鱼为业缘溪行忘

路之远近忽逢桃花林夹岸数百步中

无杂树芳草鲜美落英缤纷渔人甚异

之复前行欲穷其林林尽水源便得一

山山有小口仿佛若有光便舍船从口

入初极狭才通人复行数十步豁然开

朗土地平旷屋舍俨然有良田美池桑

竹之属 丁亥初冬朝日于京田英章

30 天练字计划本